书法集字丛书

颜体春联百品

庞华美 编

长江出版传媒

湖北美术出版社

目录

八方秀色 一室清辉

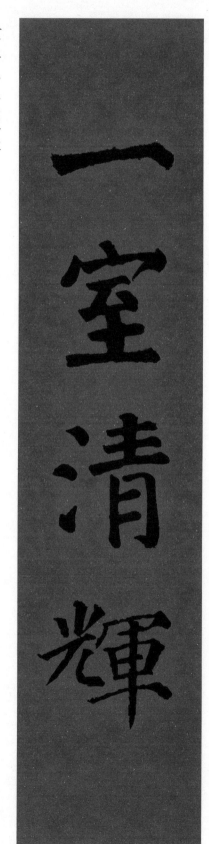

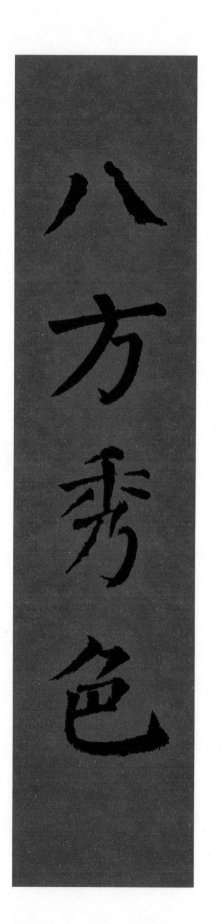

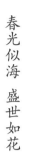

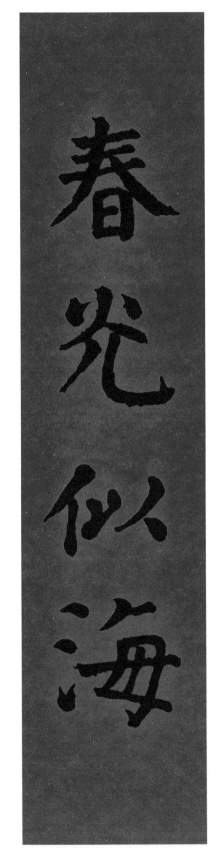

春光似海

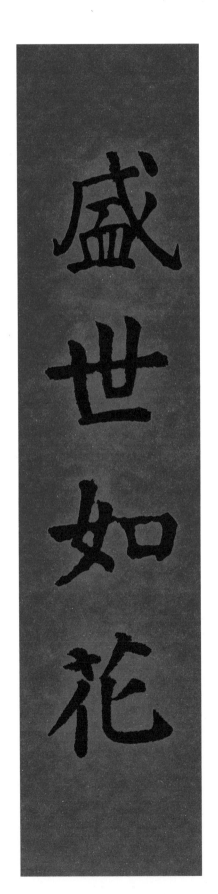

盛世如花

春回大地　福满人间

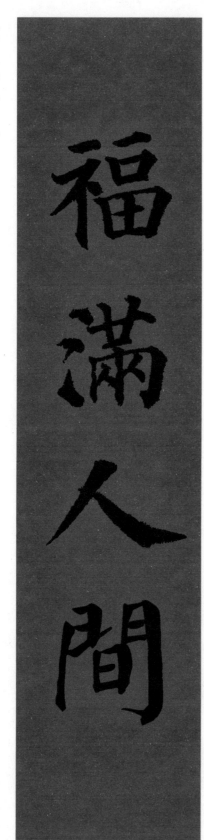

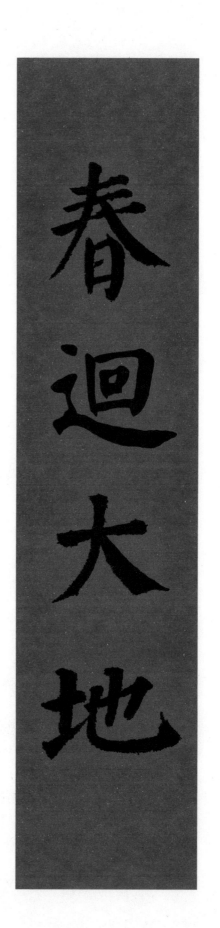

春燕剪柳　喜鹊登梅

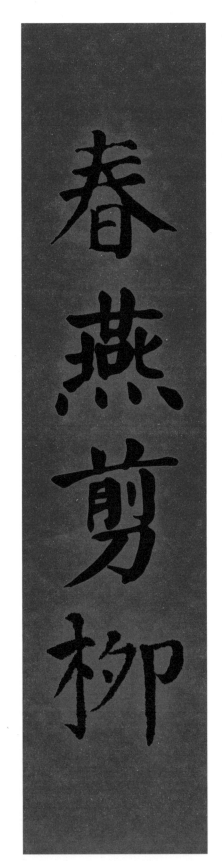

春燕剪柳

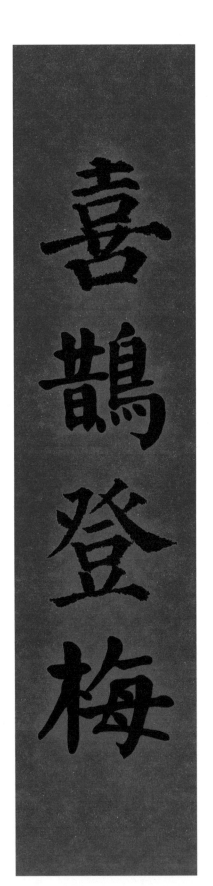

喜鹊登梅

冬迎梅至　春伴燕归

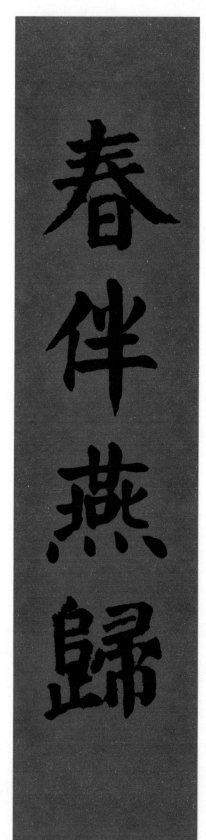

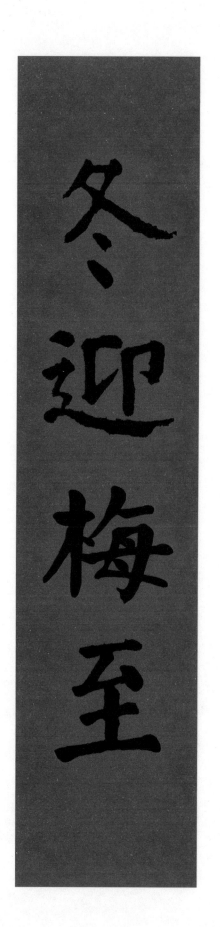

国臻大治　民乐小康

民樂小康

國臻大治

腊梅报喜　飞雪迎春

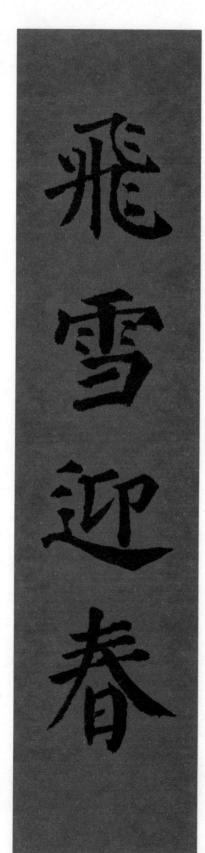

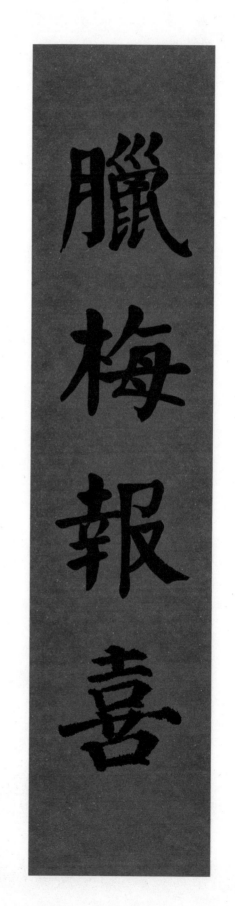

六畜兴旺　五谷丰登

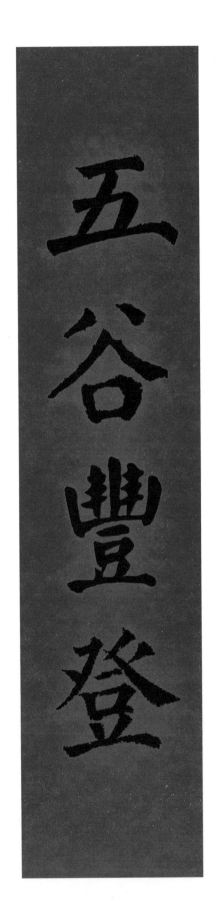

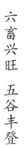

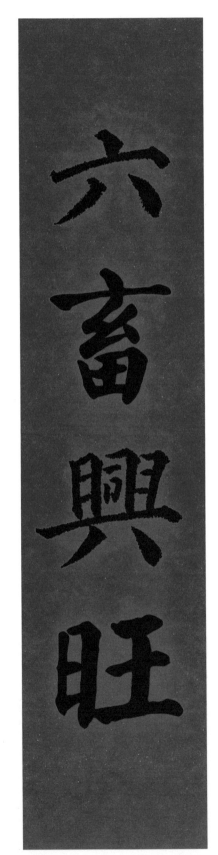

梅开五福　竹报三多

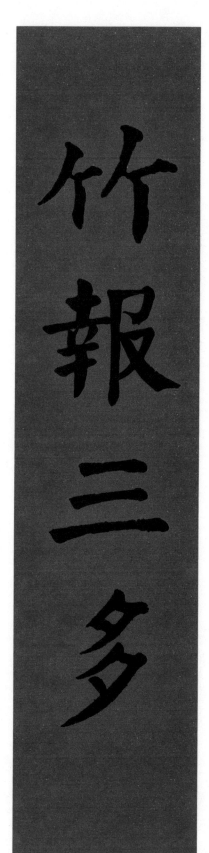

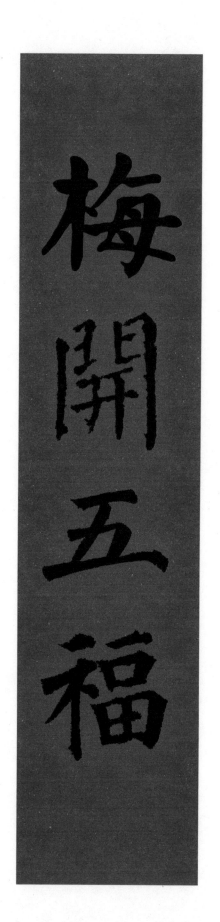

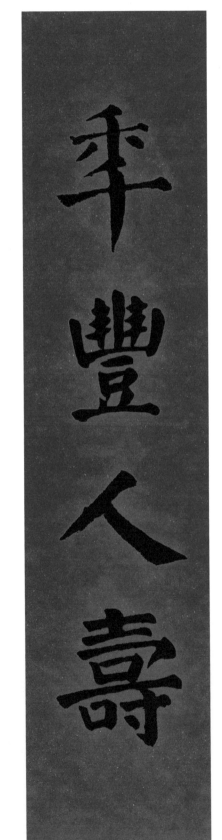

年丰人寿 景泰春和

年丰人寿

景泰春和

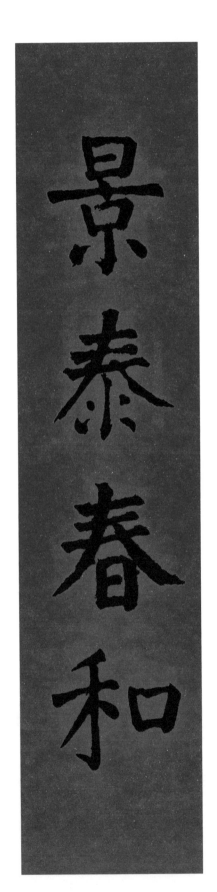

群芳斗艳　百业争荣

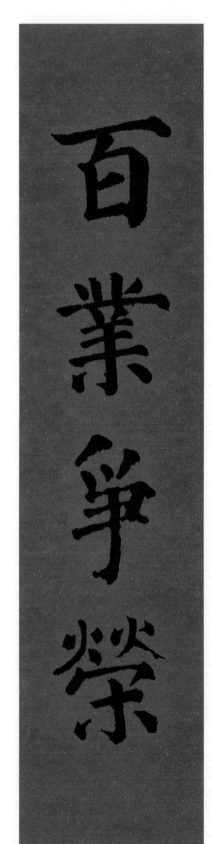

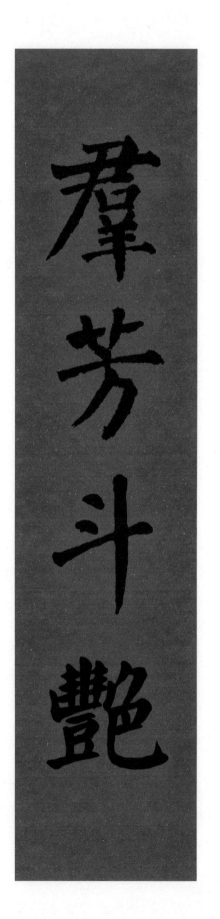

人登寿域　世跻春台

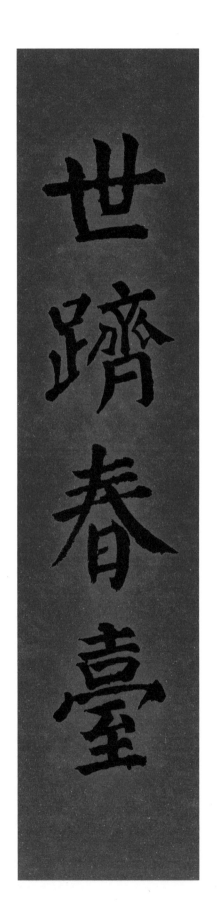

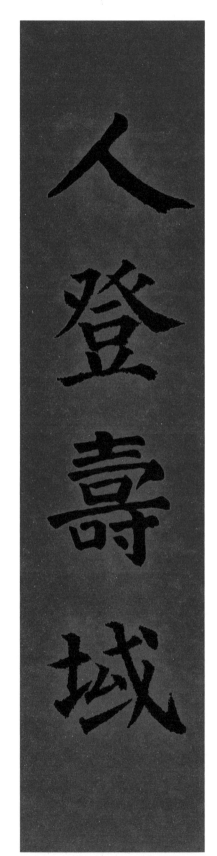

人勤物阜 国泰民安

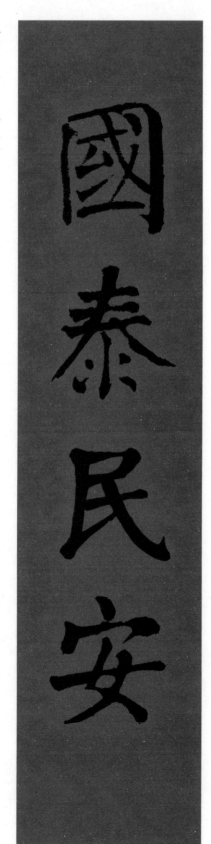

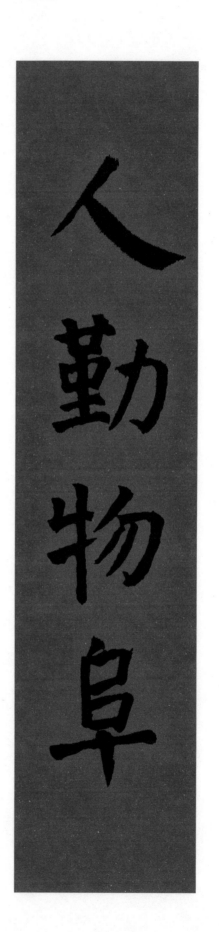

日薰春杏　风送腊梅

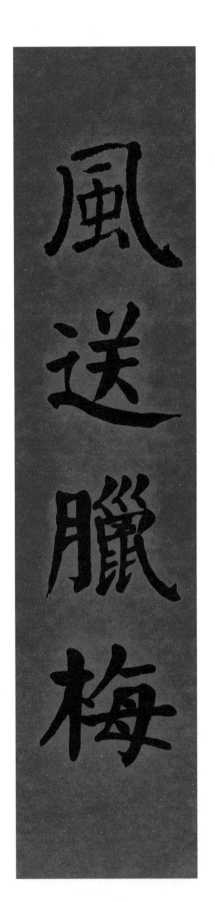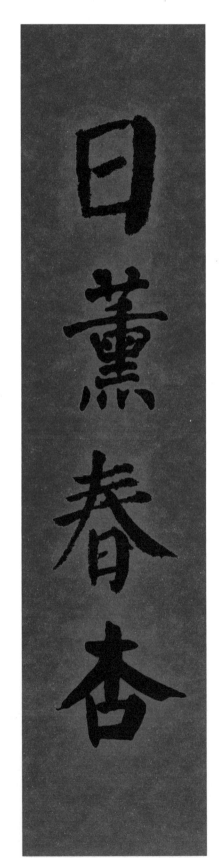

三江生色　四海呈祥

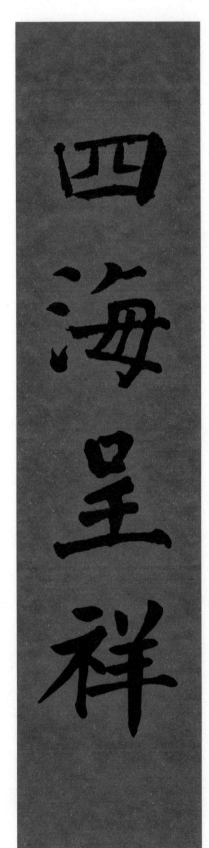

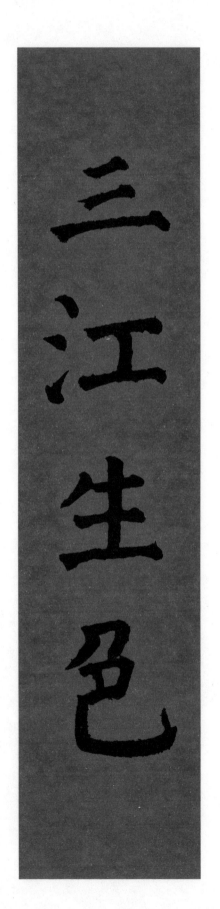

山河溢彩 岁月流金

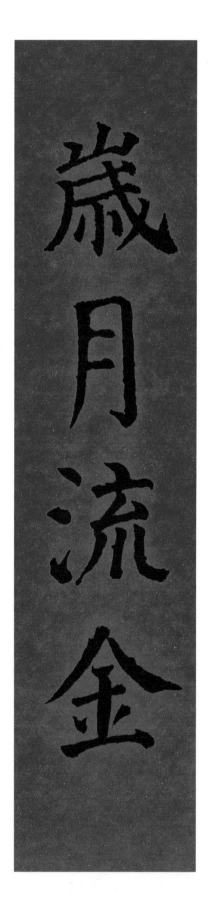

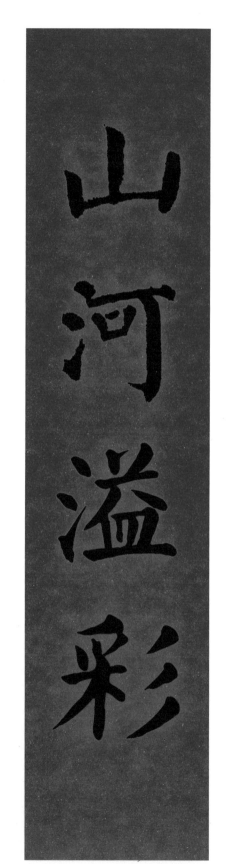

歳月流金

山河溢彩

萱庭日永　兰室春和

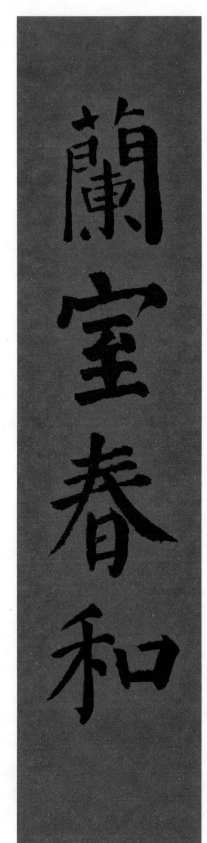

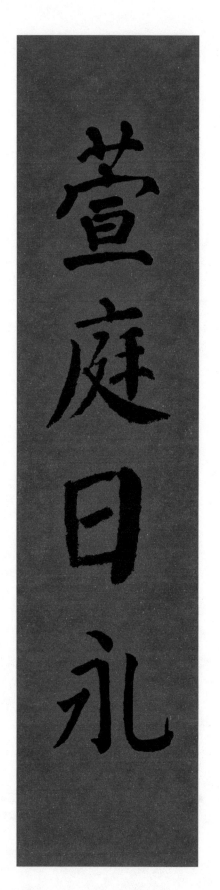

一门瑞气 万里春光

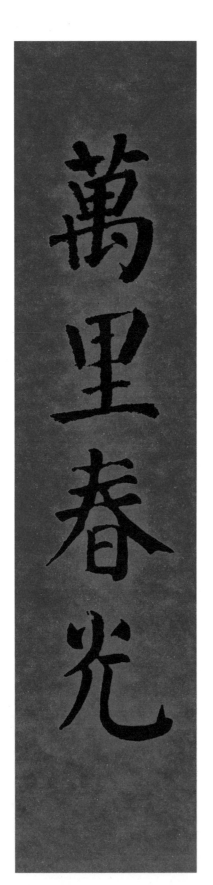

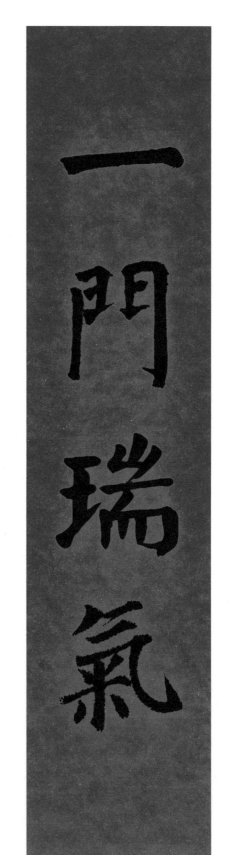

春光遍草木 佳气满山川

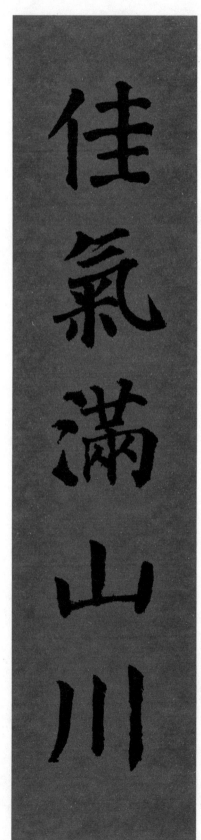

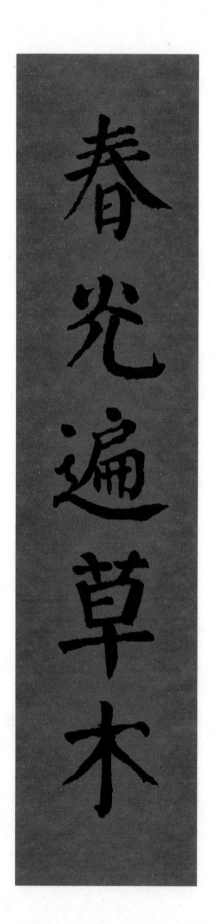

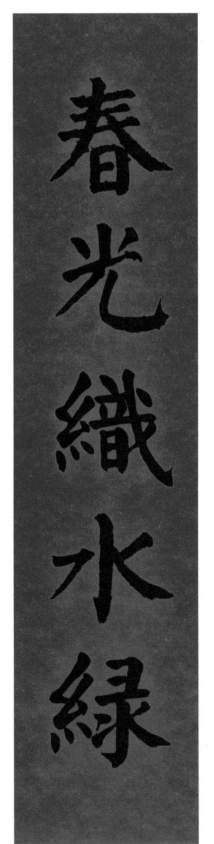

春光织水绿　人面映桃红

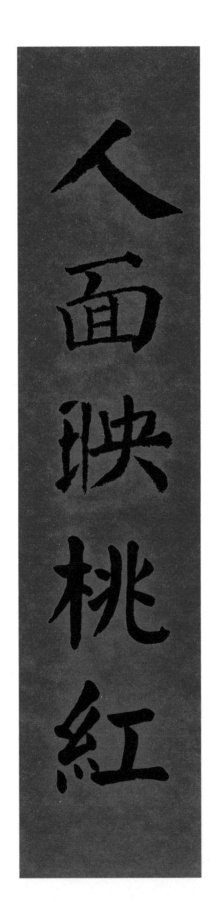

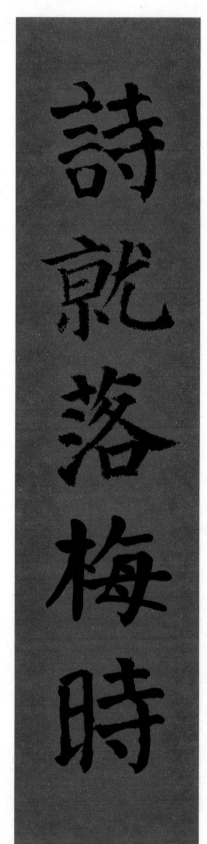

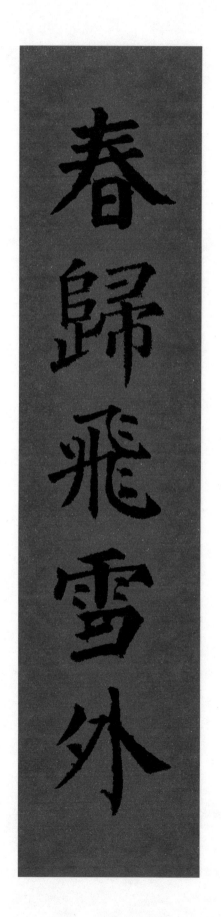

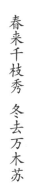

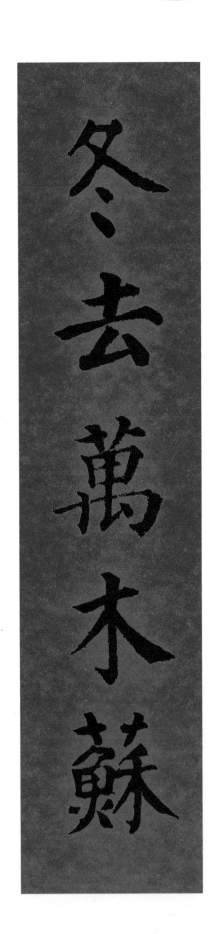

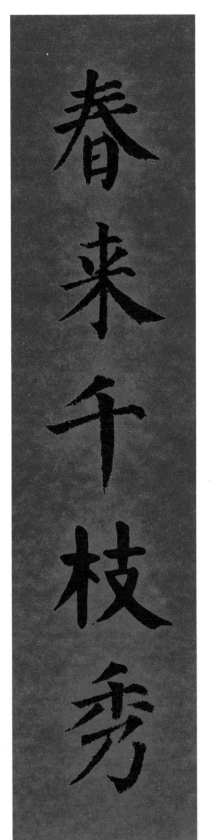

春情依柳色　日影泛槐烟

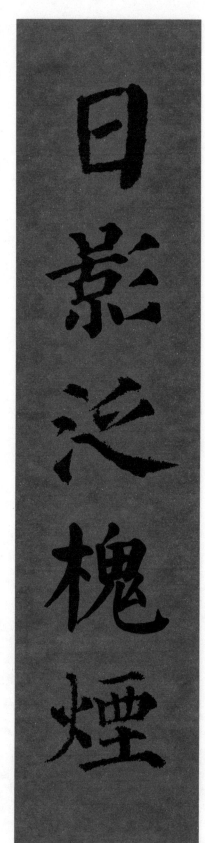

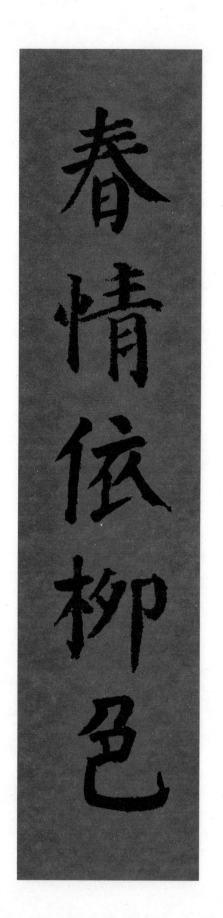

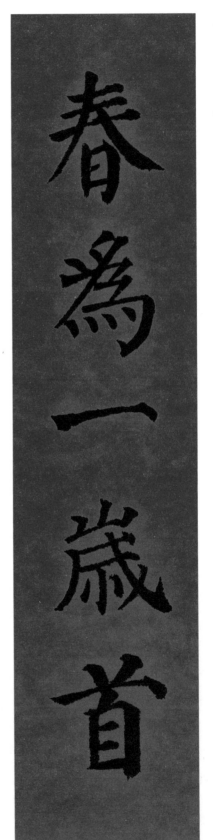

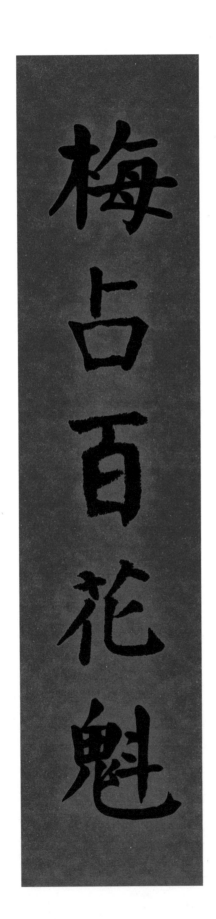

春为一岁首　梅占百花魁

春爲一歲首

梅占百花魁

道德崇高事　风云浩荡春

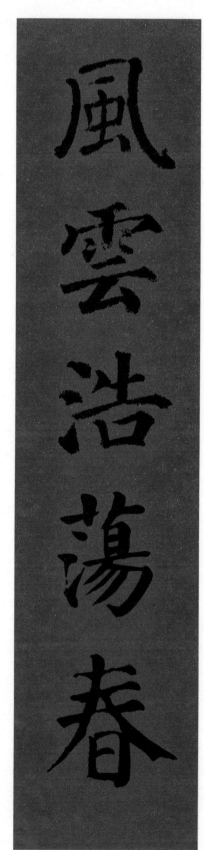

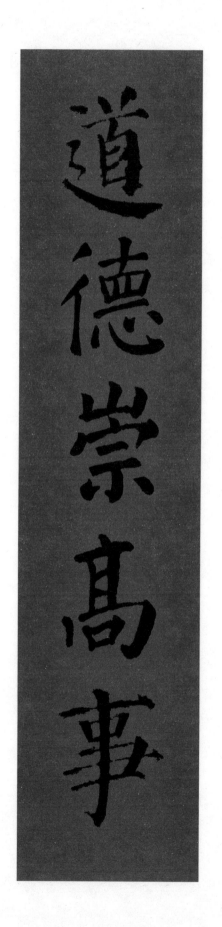

風雲浩蕩春

道德崇髙事

對酒歌盛世

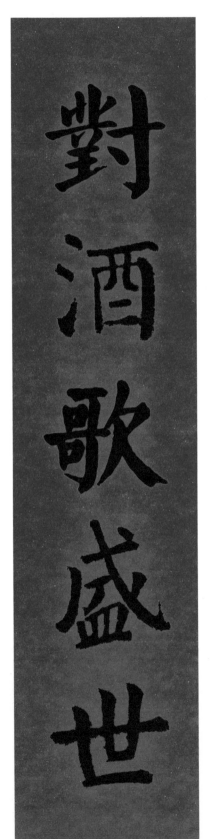

舉盃慶昇平

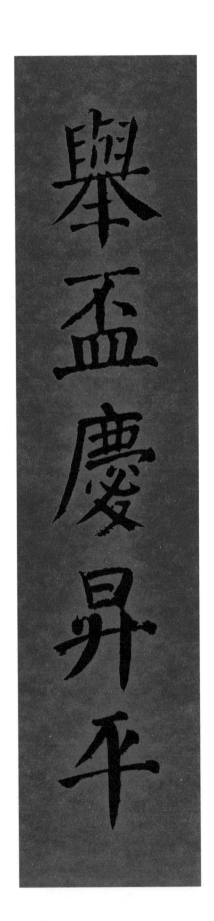

风度竹流韵 马驰春作声

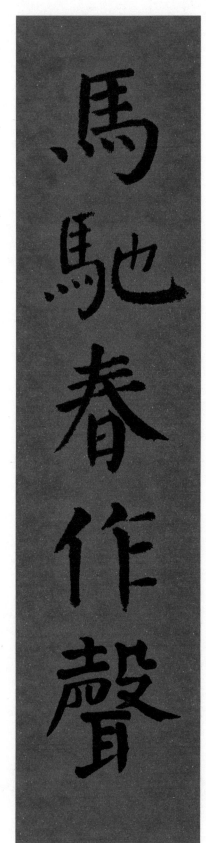

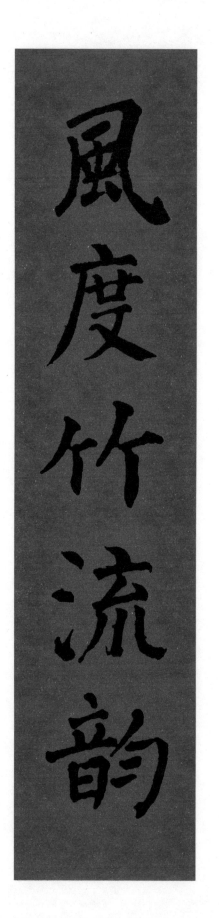

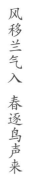

风移兰气入 春逐鸟声来

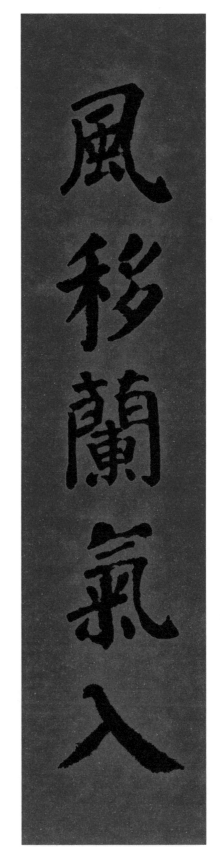

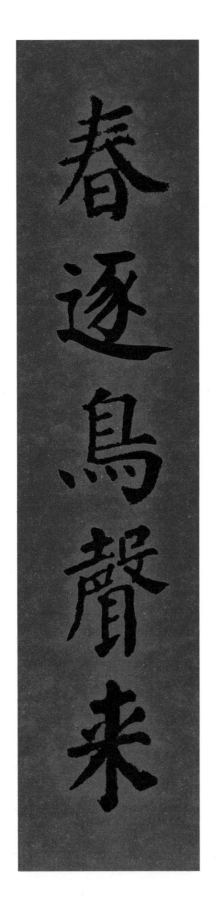

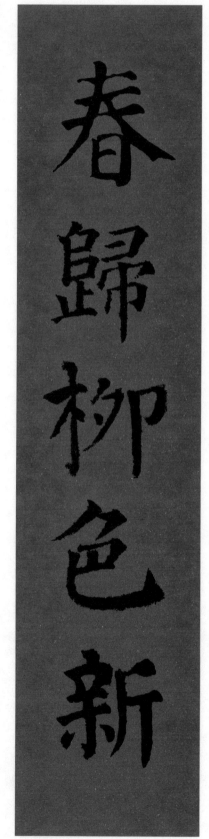

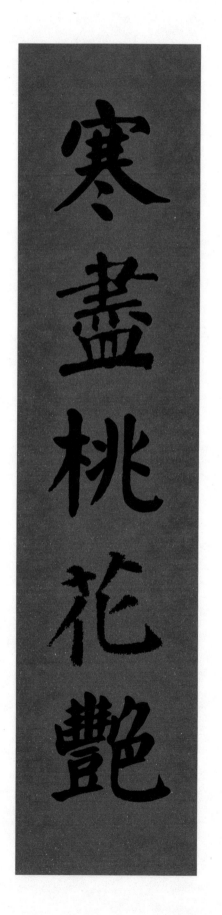

寒尽桃花艳　春归柳叶新

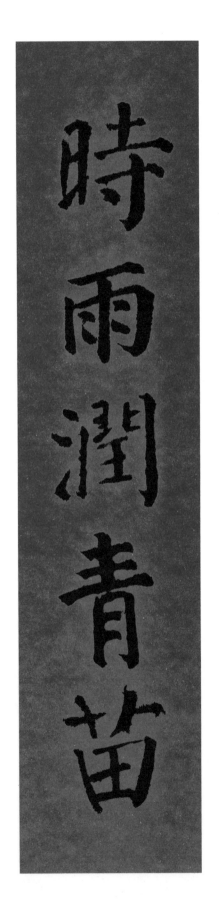

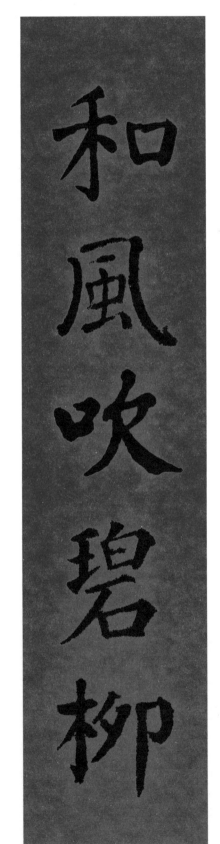

吉门沾泰早　仁里得春多

吉門霑泰旱

仁里得春多

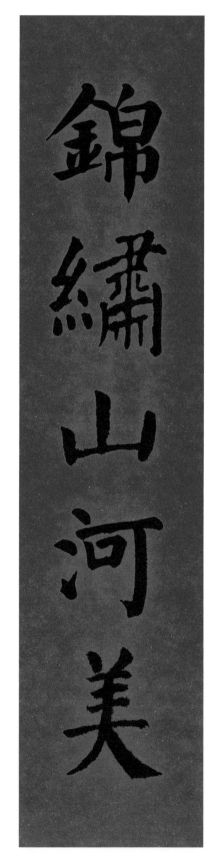

锦绣山河美　光辉大地春

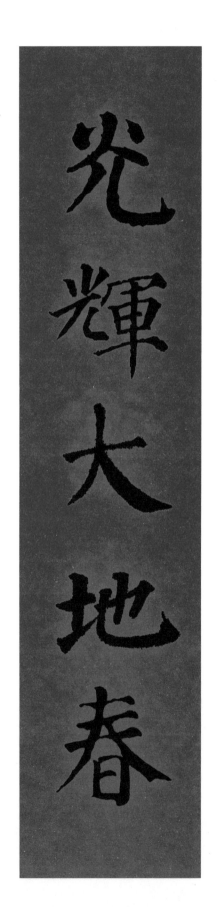

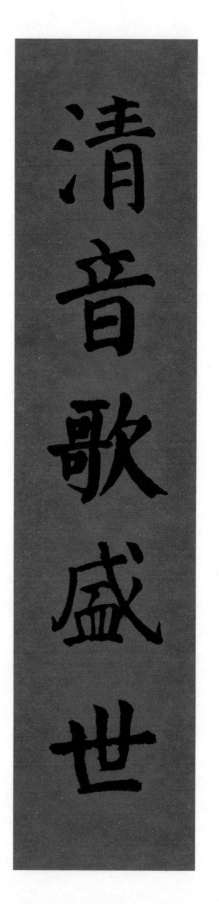

清音歌盛世　妙笔著华章

妙筆著華章

清音歌盛世

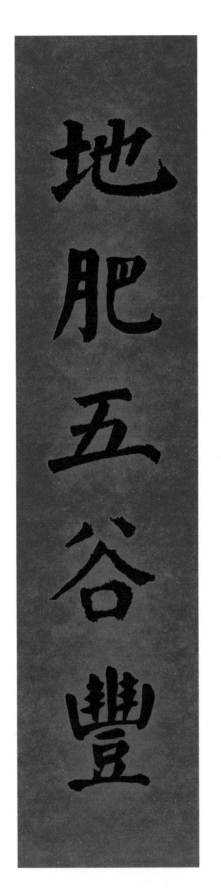

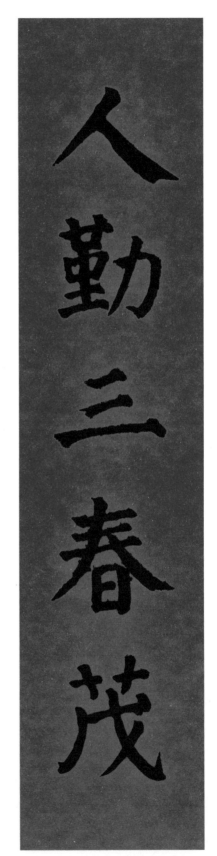

人勤三春茂　地肥五谷丰

三阳临吉地　五福萃华门

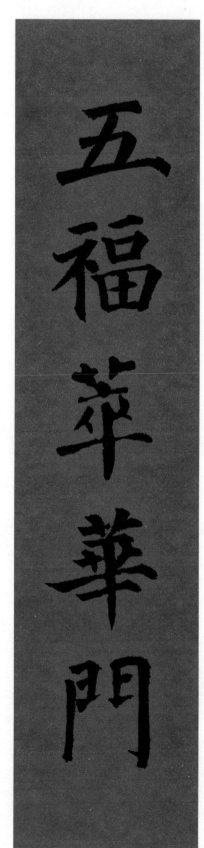

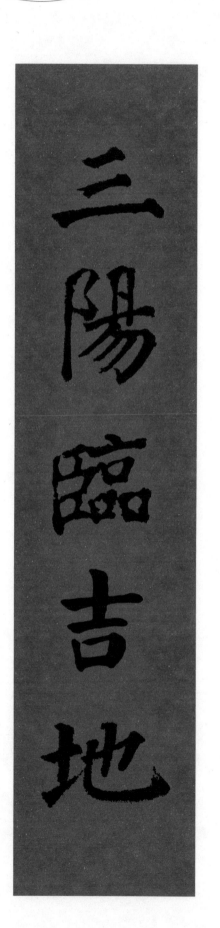

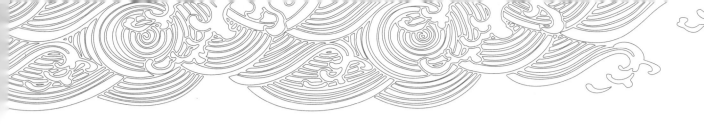

新年纳余庆　佳节号长春

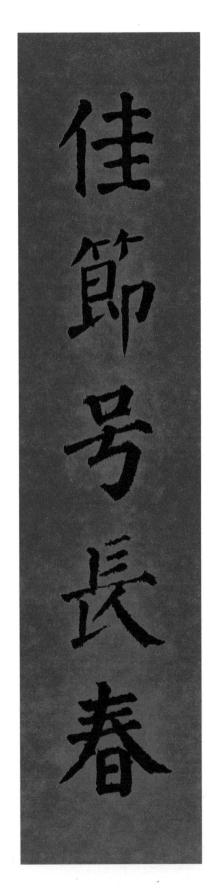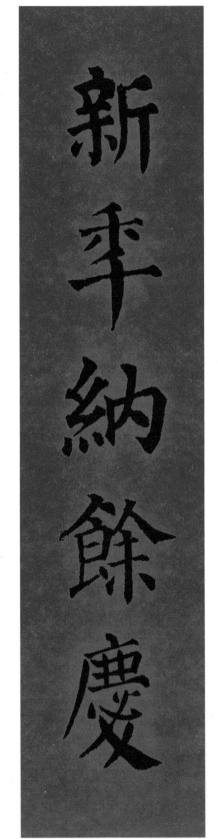

新年納餘慶

佳節號長春

艳阳照大地 春色满人间

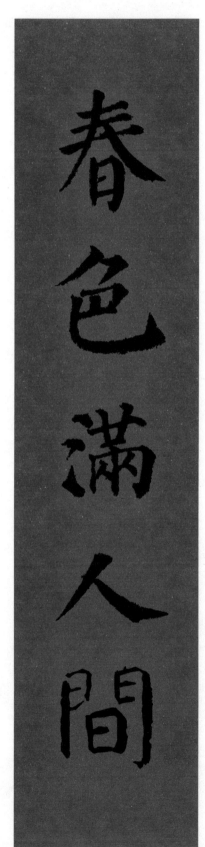

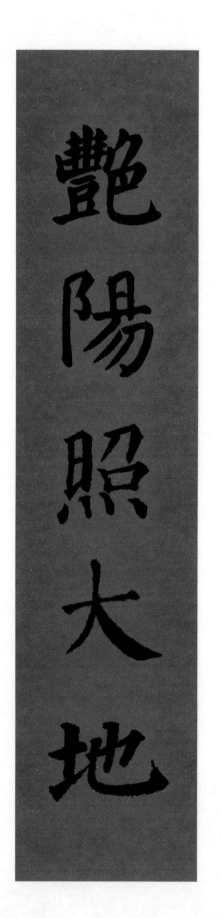

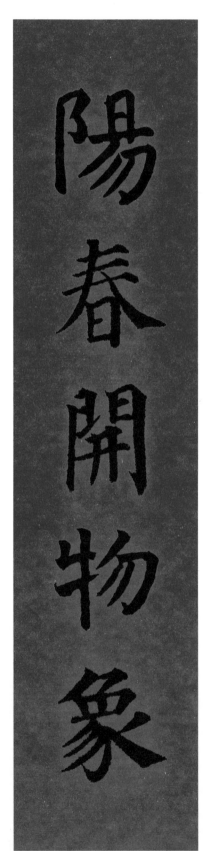

陽春開物象

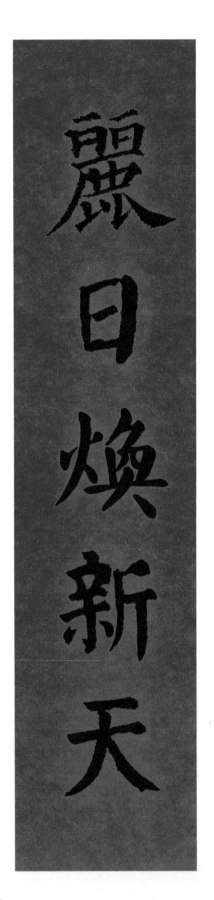

麗日煥新天

映雪梅先吐　含烟柳尚青

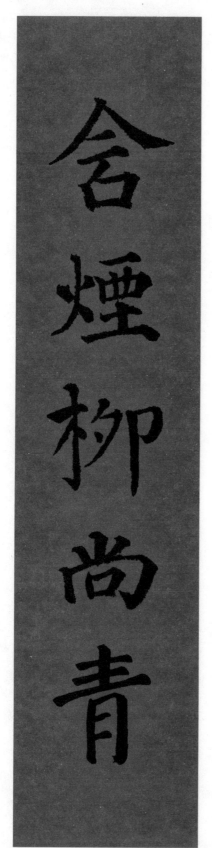

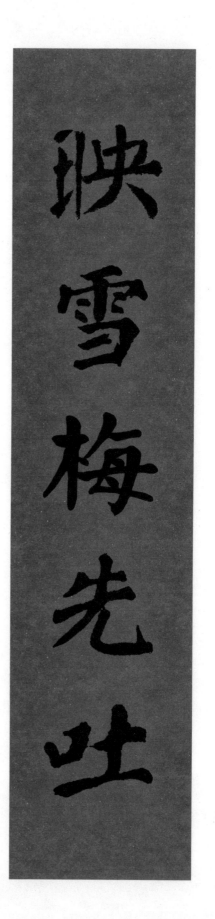

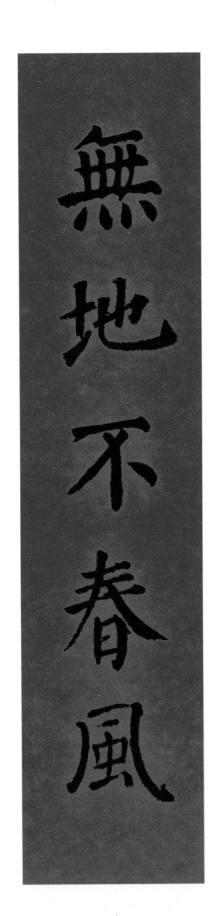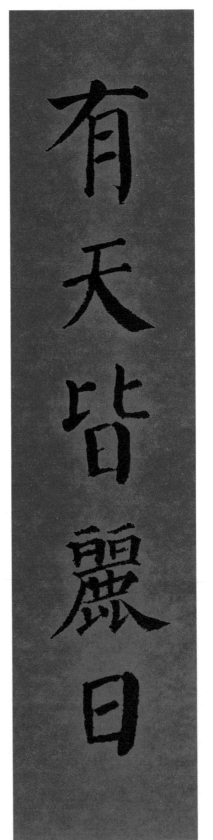

無地不春風

有天皆麗日

白雪红梅报喜 黄莺紫燕迎春

白雪红梅报喜

黄莺紫燕迎春

爆竹一声除旧

桃符万户更新

慶慶春光濟美

年年人物風流

窗外红梅最艳　心头美景尤佳

窗外红梅寵艷

心頭美景尤佳

春草满庭吐秀　百花遍地飘香

百花遍地飘香

春草满庭吐秀

春满三江四海

喜盈万户千家

春暖风和日丽 年丰物阜民康

春暖風和日麗

年豐物阜民康

春自寒梅唤起

年由瑞雪迎来

冬去山明水秀 春来鸟语花香

冬去山明水秀

春来鸟语花香

春来绿水如烟

风展红旗似画

神州长治久安

华夏政通人和

四時和氣人家

兩襃清風門第

柳下清琴皓月

花前瑞鸟春风

时雨当春乃降　好花应季而开

好花應季而開

時雨當春乃降

雪映一池春碧 云浮四海清晖

雪映一池春碧

雲浮四海清暉

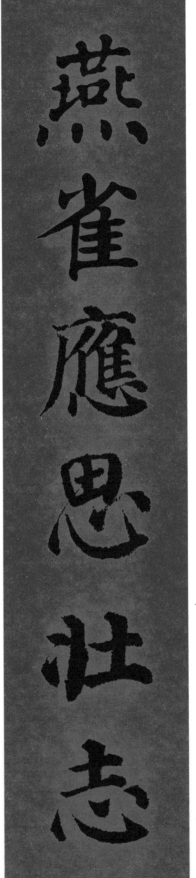

梅蘭珎重年華

燕雀應思壯志

燕雀应思壮志 梅兰珍重年华

悠悠乾坤共老

昭昭日月争辉

白雪红梅辞旧岁 和风细雨兆丰年

白雪红梅辟舊歲

和風細雨兆豐秊

財發如春多得意

福來似海正逢時

财发如春多得意　福来似海正逢时

笑顔送走四海賓

誠意迎来三江客

出门求财财到手　居家创业业兴旺

出門求財財到手

居家創業業興旺

福臨門第門生輝

春到人間人增壽

春到人间人增寿 喜临门第门生辉

春迴大地千峯秀

日暖神州萬木蘇

春回大地千峰秀　日暖神州万木苏

爆竹催開萬物新

春聯換盡千門舊

春联换尽千门旧 爆竹催开万物新

春临大地花开早　福满人间喜事多

春臨大地花開早

福滿人間喜事多

辟舊歲全家共慶

迎新秊舉國同歡

冬雪欲白千里草　春晖又红万朵花

春暉又紅萬朵花

冬雪欲白千里草

大地春回放千花

高天冬去催萬物

高天冬去催万物　大地春回放千花

花開富貴年年好

竹報平安月月圓

花开富贵年年好　竹报平安月月圆

大地春回人安康

吉星高照家富有

九州瑞氣迎春到

四海祥雲降福來

臘梅吐蕊迎紅日

綠柳抽條舞春風

腊梅吐蕊迎红日　绿柳抽条舞春风

楼外春阴鸠唤雨　庭前日暖蝶翻风

庭前日暖蝶翻風

樓外春陰鳩唤雨

戶納東西南北財

門迎春夏秋冬福

門迎曉日財源廣

戶納春風吉慶多

门迎晓日财源广　户纳春风吉庆多

家和人旺萬事興

民富國強百業盛

平安富贵财源廣

如意吉祥家業旺

平安竹长千年碧　富贵花开一品红

平安竹长千年碧

富贵花开一品红

晴緑乍添垂柳色

春流時泛落花香

三春共慶昇平日

五福常伴順景秊

山清水秀风光好　人寿年丰美事多

人壽平豐美事多

山清水秀風光好

財源更比水源長

生意如同春意美

松竹梅共经岁寒　天地人同乐春光

松竹梅共経歲寒

天地人同樂春光

歲月更新人不老

江山依舊景長春

岁自更新春不老　花多增艳水长流

歲自更新春不老

花多增艷水長流

天增歲月人增壽

春滿乾坤福滿門

天增岁月人增寿 春满乾坤福满门

同沐春風花滿地

共迎新歲喜盈門

萬象更新迎百福

一帆風順納千祥

喜居寶地千年旺

福照家門萬事興

喜看三春花千樹

笑飲豐年酒一盃

旭日融和开柳眼 春风骀荡送莺喉

旭日融合开柳眼

春風駘蕩送鶯喉

燕翻玉剪穿红雨

莺掷金梭破绿烟

一門天賜平安福

四海人同富貴春

一门天赐平安福　四海人同富贵春

四季財源順時來

一季好景同春到

得意桃李迎春風

有情紅梅報新歲

今朝楊柳半垂堤

昨夜春風才入戶

昨夜春风才入户　今朝杨柳半垂堤

布谷鸣春人勤物阜　瑞狮舞彩国富年丰

瑞獅舞彩國富年豐

布谷鳴春人勤物阜

乗風揚帆漁歌騰浪

歸舟破曉錦鱗滿艙

乘风扬帆渔歌腾浪 归舟破晓锦鳞满舱

春满人間歡歌陣陣

福臨門第喜氣洋洋

芝田露潤蓬島花濃

桔井泉香杏林春暖

横批

春和景明

明景和春

春满人间

間人滿春

江山如画

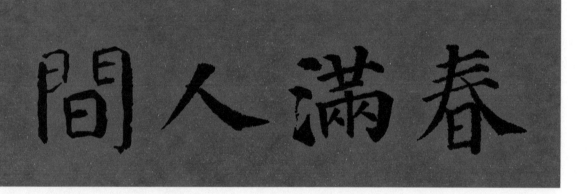

畫如山江

人勤春早

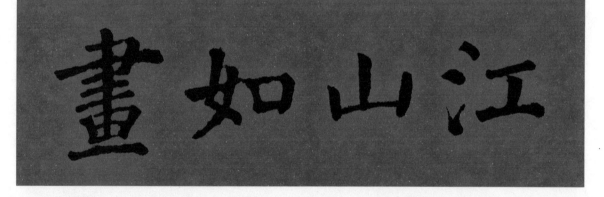

早春勤人

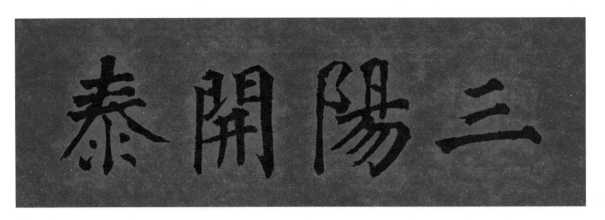

泰開陽三

三阳开泰

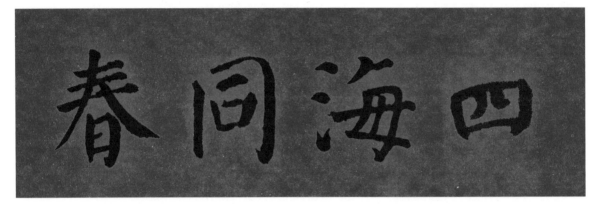

春同海四

四海同春

新更象萬

万象更新

来東氣紫

紫气东来